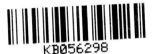

KB056298

The Gift of ART 01

Dreamy Plant

by
Choi, In-Ho

Publishing company HEXAGON
www.hexagonbook.com

Seoul, Korea 2017

이 도서의 국립중앙도서관 출판예정도서목록(CIP)은 서지정보유통지원시스템 홈페
이지(http://seoji.nl.go.kr)와 국가자료공동목록시스템(http://www.nl.go.kr/kolisnet)
에서 이용하실 수 있습니다.(CIP제어번호: **CIP2017001802**)

꿈꾸는 식물 *Dreamy Plant*
최인호 Choi, In-Ho
그림을 선물하다 01

2017년 2월 1일 초판 1쇄 발행

지은이 최인호
펴낸이 조기수
펴낸곳 출판회사 헥사곤 Hexagon Publishing Co.
등 록 제 251002010000007호 (2010.7.13)
주 소 경기도 고양시 일산동구 숲속마을1로 55, 210-1001호
전 화 010-3245-0008
팩 스 0303-3444-0089
이메일 coffee888@hanmail.net
도메인 www.hexagonbook.com

© 최인호 2017 Printed in Seoul, KOREA

ISBN 978-89-98145-77-4 04650
ISBN 978-89-98145-75-0 (세트)

꿈꾸는 식물

Dreamy Plant

최 인 호

Choi, In-Ho

The Gift of ART 01

HEXA GON

이태원 달동네의 왕자

주성열 / 예술철학, 세종대학교

화가 최인호는 자신과 주변을 그리는 화가로 작품 속에 그가 존재한다. 누군가 아무리 신빙성 있는 자료가 있다 해도 다양한 면모를 지닌 그를 짧은 글 안에서 사실적으로 묘사하기는 불가능하다. 취사선택과 정리 과정을 거친 왜곡된 글을 접하는 독자 또한 어차피 일부만을 보게 될 것이므로 작품을 통해 그를 이해하는 일은 감상자에게 맡기고 필자는 작가의 사소하고 무질서한 이야기로 그를 묘사하고자 한다.

존재감을 드러내고 자아를 확장하던 예술가들처럼 화가 최인호도 독특하기로 말하자면 대한민국 최강 집단에 속하지

꿈꾸는 식물-1 72 ×60cm Acrylic on canvas 2013

4

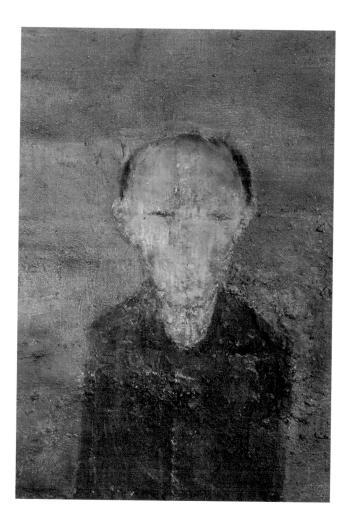

않을까. 청소년기 가출이 출가로 이어진 성장기를 보냈으나 영리했던 그는 미술을 자아 확장의 수단으로 삼는다. 그러나 제도권 교육의 부적응자였고, 험난한 시대에 맞서는 반항적 청년 미술가인 그가 또다시 택한 프랑스 유학 시절은 고루함에서 벗어나 자유로움에 활기가 넘쳤으며, 실존적인 작업에 온 힘을 다했다. 당시 그에게 작업은 삶의 환기장치이며 승화작용이었다.

작품을 통해 작가의 실존적인 모습을 엿본 감상자라면 상처 많은 아이의 훼손된 삶의 상흔조차 그에겐 예술적 에너지가 되었고, 질풍노도의 기질은 작품의 자양분이 되었음을 감지할 수 있다. 그에게 작품과 삶은 분리되지 않는 자기탐구와 자기 기술記述이기에 작업만큼은 철두철미한 계획에 따라 나름의 철칙을 고수하였기에 무성의한 우연과 타협하지도 않았다. 화가 최인호가 필요 이상의 어두운 면만을 보여주기에 불편하다고 평하는 사람도 있고, '변신'의 작가 카프카처럼 조금은 어둡고 힘들어 보여도 진정 일상과 사소한 것조차 사

광야에서 145 × 245cm (부분) Acrylic on canvas 1989

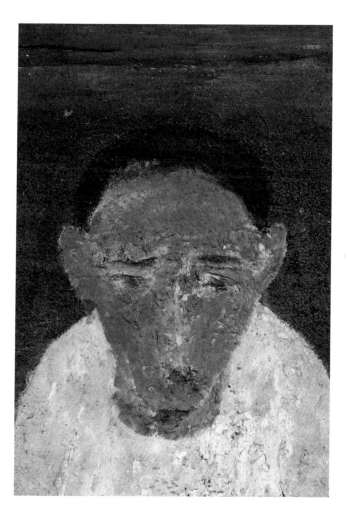

랑하기에 그의 여유로운 웃음은 항상 하늘을 담고 있는 바다와 같다.

그에게 신이 내린 또 하나의 능력은 따뜻한 마음과 부드러운 태도 그리고 하회탈을 닮은 넉넉한 미소일 것이다. 작가로서 충분한 내공을 가지고도 있으면서 사람 다루는 능력 또한 탁월한, 주변에 이만한 인물이 또 있을까 싶다. 게다가 성품이 온화하고 부드러운 까닭에 여인들과의 사랑은 어렵지 않았고 그러므로 '사랑의 화가'로 불리기에도 손색이 없다. 주변 지인들은 소유와 집착으로 감춘 그의 불순한 사랑을 의심하고 질타하면서도 특별한 재능과 넘치는 리비도(libido)를 이내 부러워할 정도로 가슴 속 열정은 뜨겁다.

그는 한남동 작업실을 후원받아 유기견 '행복이', 유기묘라 주장하는 길고양이 13마리와 다양한 식물을 입양해 그들의 보금자리를 만들고, 계단참에 작은 텃밭도 가꾸며 진정한 낙원의 가장으로서 행복한 시간을 보내고 있다. 이미 작가 생

바라본다 120 ×120cm Acrylic on canvas 1989

활 35년 동안 그는 22번의 작업실 이사를 해야 했던 그에겐 다시 찾아 온 행운이다. 거칠 것이 없던 유학 시절이었지만 현실이라는 벽에 부딪혀 많은 작품을 품고 이리저리 터를 옮겨 다니면서 다수의 작품이 소실되었던 안타까운 시절을 회상하노라면 현재 그는 복 받은 작가임이 분명하다.

툴툴거리지만 아낌없는 후원자들, 말없이 지켜보는 지지자들 그리고 다양한 층의 팬들이 그를 중심으로 모이는 것은 분명 어떤 면에서 선지자의 능력을 지닌 듯하다. 불사조와 같은 그는 자신의 인생을 희화화하는 것을 은근 즐기는 듯 담대함을 보이지만 상처도 쉽게 받는 사람이다. 내면의 상처를 들추는 수다를 사실 잘 버티는 척하지만 친한 친구들에게만 허용되는 범주인데 친구들을 위한 작은 희생이라 믿어진다.

그가 부산 시절에 남긴 말이다. "하루에 한 번씩 바다를 바라볼 수 있었던 행운에 감사한다. 바다는 늘 의연했고 평화로

바라본다 53 ×40cm Acrylic on canvas 1990

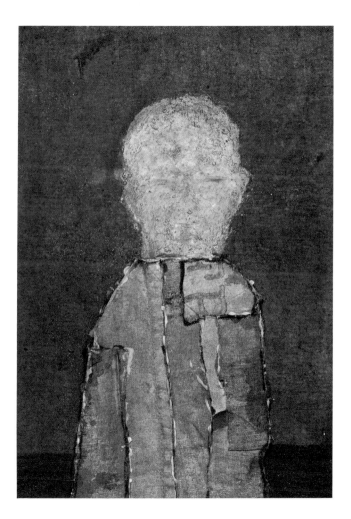

웠으며, 좌절하여 주저앉고 싶은 내게 슬기롭게 대처하기를 주문하기도 했고, 생채기를 위무해주는 감미로운 바람을 보내주기도 했다. 바다를 바라보며 많은 것을 버렸다. 하루에 하나씩 잡스러움을 띄워 보내는 일상을 통해서 비로소 행복해지기 시작한 거 같다." 그는 지금 한남동의 가장 높은 언덕에서 두 해를 넘기며 또 많은 것을 버리며 원래의 모습으로 돌아가는 중이다.

오늘도 그에 관한 이야기꽃이 여기저기서 피어나고 있을 그들의 보금자리가 진정한 낙원이기를 바라마지 않는다. 필자 또한 오랜 시간 팬으로 남아 웃음 가득한 그를 종종 만나고 친구라는 특권으로 작품도 자주 보고 싶다. 생존을 위한 호랑이의 사냥술이 잔인하다고 해서 소처럼 젊잖게 살 수는 없을 것이지만, 신으로부터 부여받은 능력을 적절하게 유지하고 관리하는 일이 절실하게 필요한 시점이다. 요즘 최인호는 '우사단' 길 곳곳에 빛나는 작지만 아름다운 별들을 사랑하는 금빛 왕관을 쓴 '이태원 달동네의 왕자'다.

바라본다 101 ×66cm Acrylic on canvas 2011

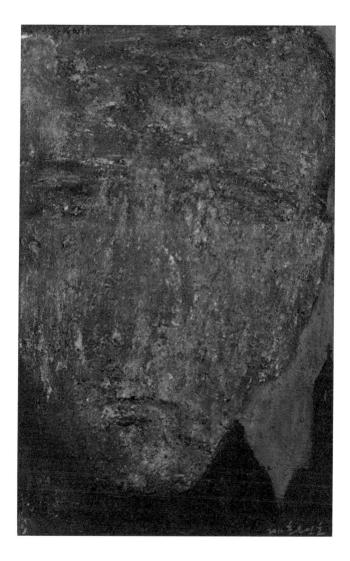

울고웃다 45 ×37cm Acrylic on canvas 2011

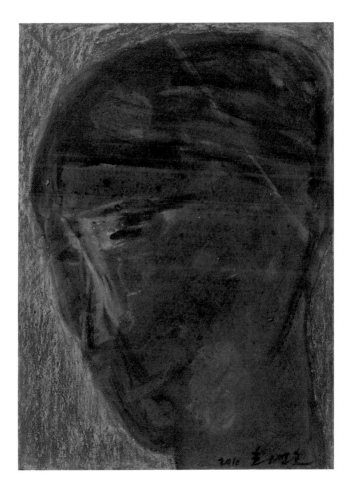

샤워중 162 ×130 (부분 72 ×50cm) Acrylic on canvas 2009

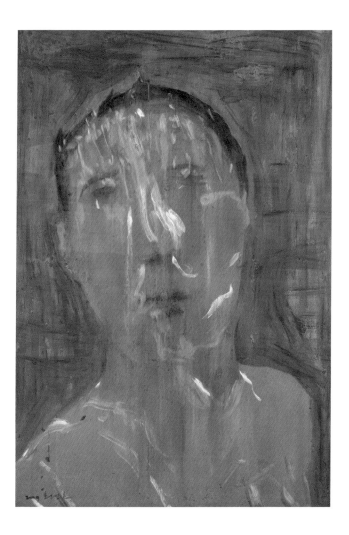

인물습작-1 53 ×40cm Acrylic on paper 2014

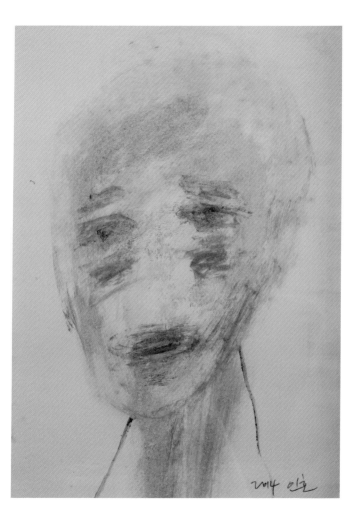

제8요일 53 ×45cm Acrylic on canvas 2011

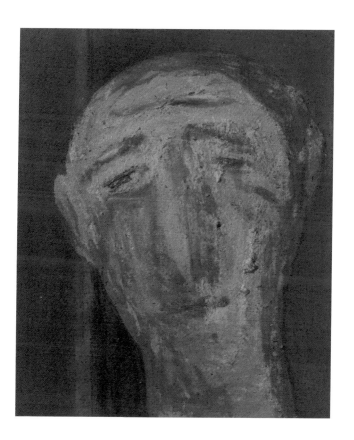

꿈꾸는 식물-2 53 ×45cm Acrylic on canvas 2012

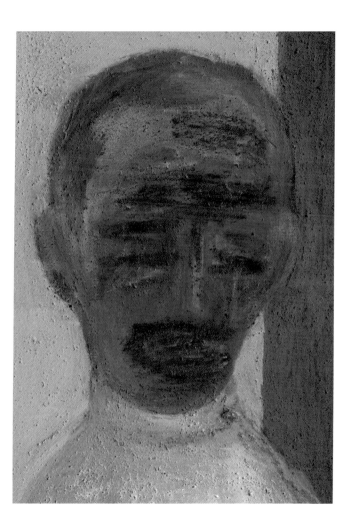

꿈꾸는 식물-3 53 ×45cm Acrylic on canvas 2015

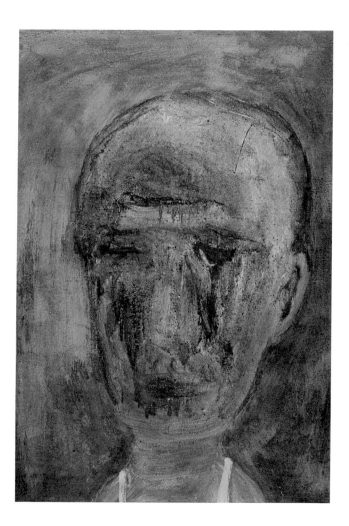

웃다 53×45cm Acrylic on canvas 2014

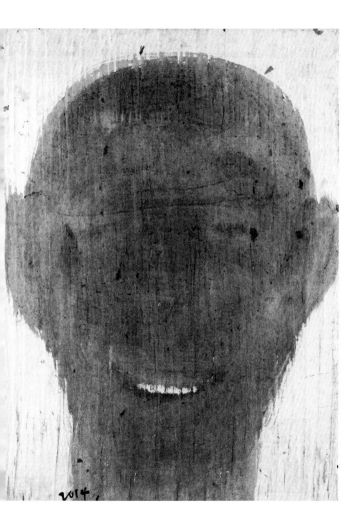

2014.

노인과 바다 121 ×121cm Acrylic on canvas 2015

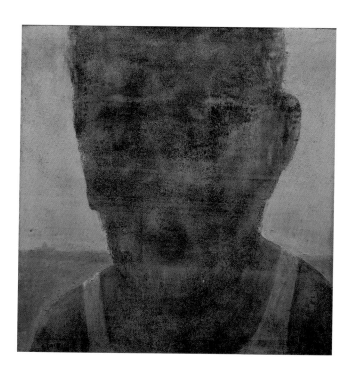

꿈꾸는 식물-4 60 ×45cm Acrylic on canvas 2014

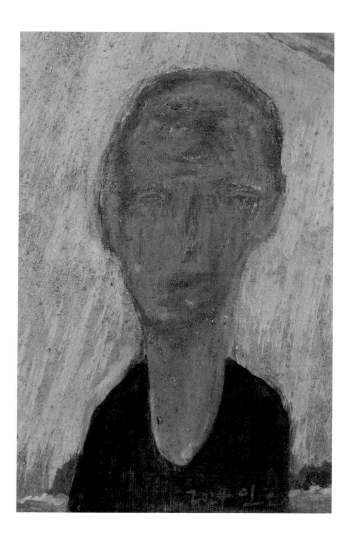

꿈꾸는 식물-5 53 ×45cm Acrylic on canvas 2014

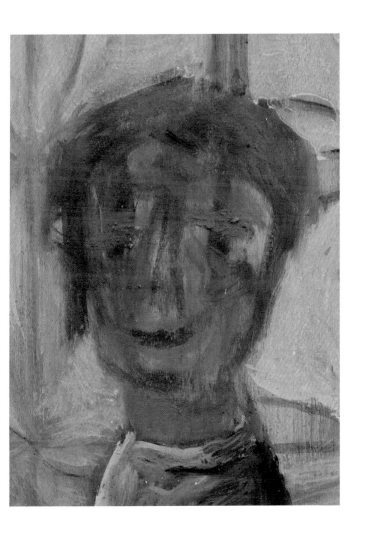

굴 따러 가면 (부분) 53 ×45cm Acrylic on panel 2015

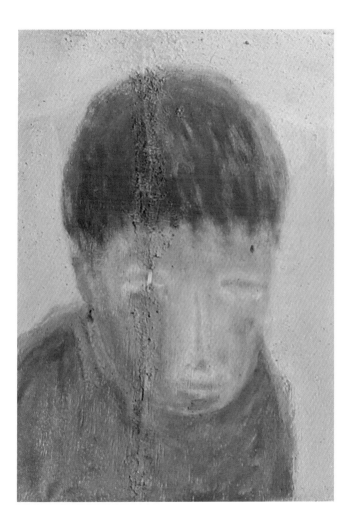

인물습작-2 40 ×31cm Acrylic on panel 2013

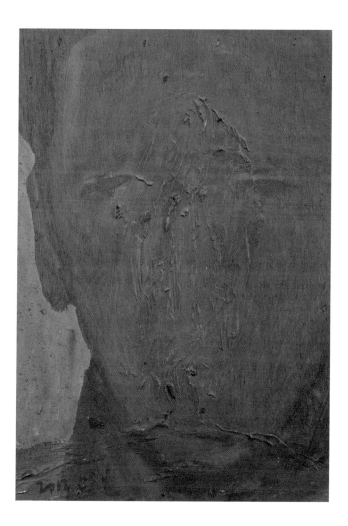

빨간 얼굴 40 ×31cm Acrylic on canvas 2014

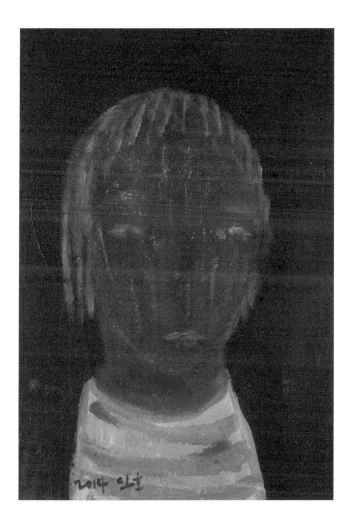

인물습작-3 40 ×31cm Acrylic on canvas 2015

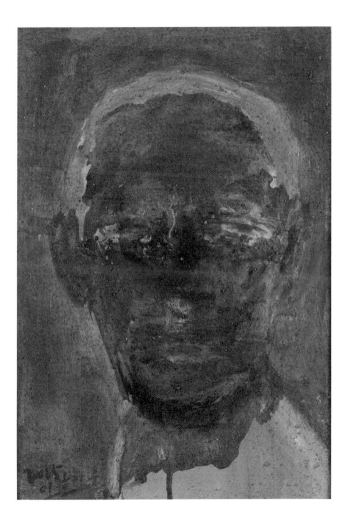

인물습작-4 45 ×37cm Acrylic on canvas 2014

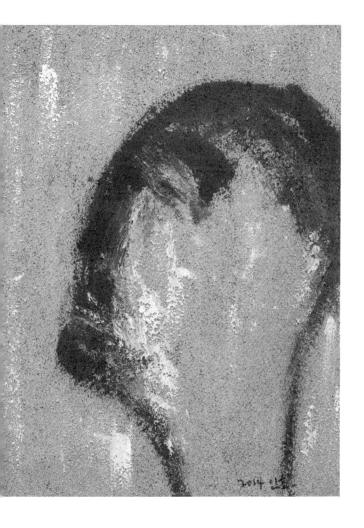

꿈꾸는 식물-6 33 ×23cm Acrylic on canvas 2014

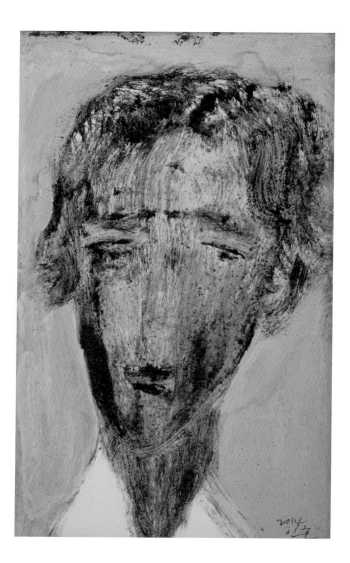

꿈꾸는 식물-7 53 ×45cm Acrylic on canvas 2010

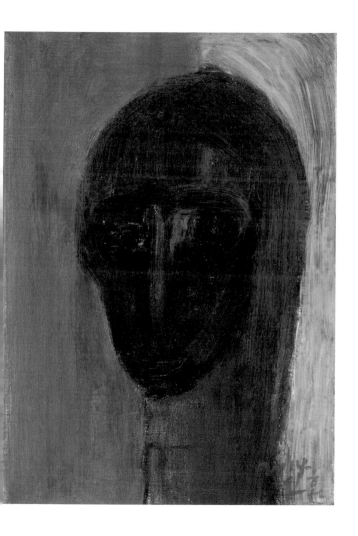

소녀에게 53 ×45cm Acrylic on canvas 2013

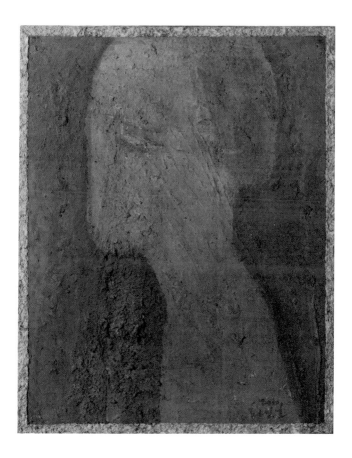

아픈 남자 90 ×72cm Acrylic on canvas 2010

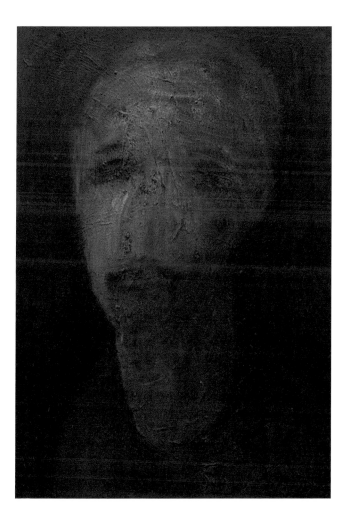

광녀 65 ×65cm Acrylic on canvas 2015

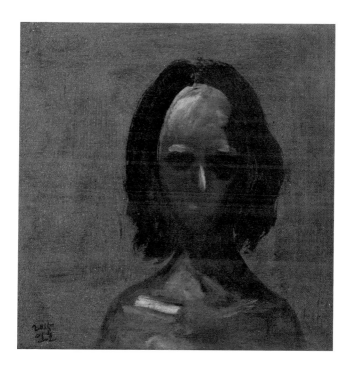

이태원 엘레지-1 72 ×60cm (부분) Acrylic on canvas 2014

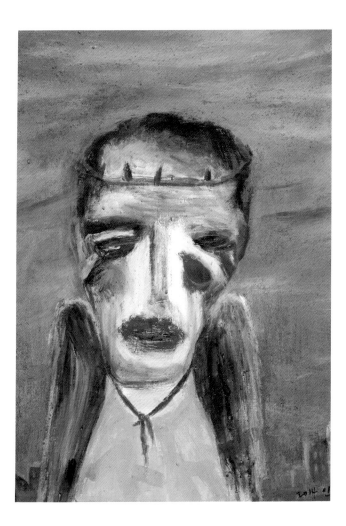

이태원 엘레지-2 161 ×130cm (부분) Acrylic on canvas 2015

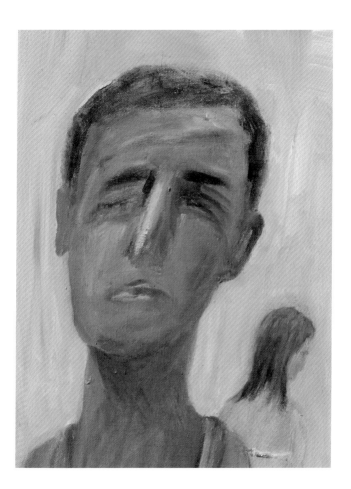

인물습작 30 × 24cm Acrylic on canvas 2011

빨강머리 75 × 50cm Acrylic on canvas 2011

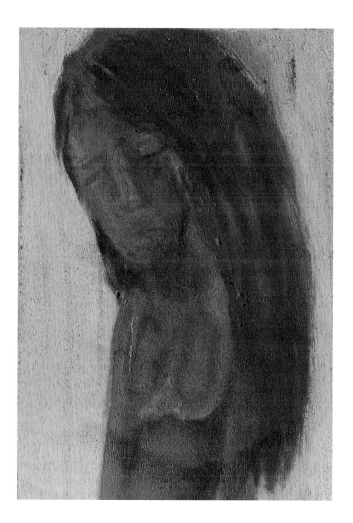

이태원 엘레지 162 × 130cm Acrylic on canvas 2014

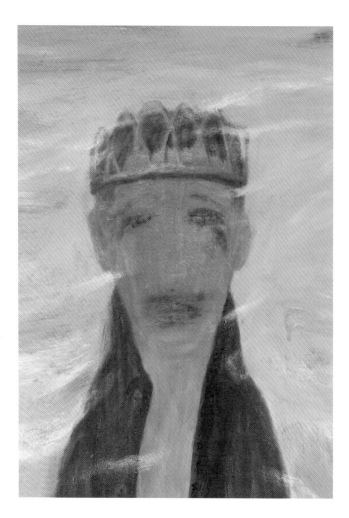

최인호 (Choi, In-Ho 崔仁浩)

1960년 서울에서 태어나 세종대학교와 아르데코(파리 장식미술학교)에서 미술교육과정을 마쳤다. 부산, 파주 시절을 거쳐 지금은 이태원에서 작업을 하고 있다.